Chatter Box
Coloring Book

Shirley Denton

© 2016

Copyright © 2016 Shirley Denton

All rights reserved.

ISBN-10: 1-537-20843-8

ISBN-13: 978-1-537-20843-5

Printed August 2016

www.ingramcontent.com/pod-product-compliance
Lightning Source LLC
Chambersburg PA
CBHW071833200526
45169CB00018B/1433